# 詐騙者

U0037410

## 約瑟夫‧佩田戈
### Joseph Périgot

1941年生於法國北部的迪埃普鎮。他先後擔任過哲學教師、記者、印刷廠經理和電影編劇，目前致力於寫作。爲兒童和成年人寫了許多小說、電視和電影劇本。

## 菲力普‧孟什
### Philippe Munch

1959年生於法國東北的科爾馬市。他自學成材，最早的作品發表在地區報刊上。目前從事插圖製作，愛好旅遊及和兒子在一起。

# 詐騙者

文庫出版

# 在雨天出生

我的心在哭泣，

就像煙雨濛濛的城市……

是什麼樣的傷感，

靜悄悄地啃蝕著我的心？

　　我喜歡魏爾蘭的這首詩，勝過其他的詩作。這首詩簡直是爲我的心情而作。

　　最大的痛苦，

是不知道痛苦是何物；

沒有愛，沒有恨，

但我的心卻悲痛難忍。

　　這是語法練習課：學習如何分析魏爾蘭的詩句。這首詩花了我星期三一整天的時間——碰巧是個下雨天。我曾憂傷地掉了好幾滴眼淚，我把前額貼著玻璃窗，輕聲背誦詩中的句子。冰涼的玻璃窗上有一層薄薄的水氣。

　　為了一顆寂寞的心，

　　噢，雨的歌聲！

　　弗雷迪被老師叫了起來。

　　他一聲不響地站了起來，手裡拿著吉他。弗雷迪是個高個子，十六歲，身體強壯，除了課本，什麼東西他都愛碰碰弄弄。而坐在他身邊身材矮小的莫妮，這時也拿起了自己的口琴。

　　弗雷迪的舉動讓恩貝爾老師十分驚訝。

　　他用力彈了一個降 E 大調和弦。莫妮也從握在
手中的樂器中吹出一段緩慢的前奏。教室裡頓時鴉
雀無聲。

　　弗雷迪開始用播音員似的溫柔嗓子說：

　　「老師，我們將演奏一段音樂，來表現魏爾蘭
的這首詩。我們把它獻給班上的第一名，雨天出生
的，可憐的約瑟……」

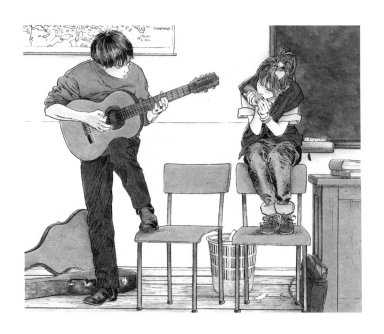

大家都轉過頭來看著我。我聽到有人在說：

「他的臉紅得像玫瑰花一樣！」

大家都在笑，恩貝爾老師也轉頭看著我，又看看弗雷迪，她的一隻手舉在半空中，不知該往哪兒放，看起來像一個樂隊指揮。

但是弗雷迪和莫妮已經開始演奏一首十分溫柔優雅的歌曲：《它只是為了使我們喜歡而悲傷》。

恩貝爾老師首先熱烈鼓掌，說道：

「你們應該得滿分！」

我也為弗雷迪和莫妮高興。家裡曾經有一把吉他，是父親年輕時用過的舊吉他。通常我都是獨自一人在屋子裡彈。但母親討厭這種「聲音」。她指的「聲音」，實際上是我彈的曲子。

恩貝爾老師下課後把我留在她的辦公室。我已讓她放心許多；我不怨恨弗雷迪、莫妮或任何人。弗雷迪和莫妮是今年最好、也是最糟糕的一對。他們的扭扭舞跳得最好，但成績最糟糕。他們非常富

有感染力，把生活當作一場奇妙的遊戲。弗雷迪常常叫我：「憂愁詩人」，他總是輕輕對我說：「你是在功課方面强，而我，則是在愛情方面强。」

　　我笑了。而他也總是抓著我的肩膀逗我，搞得我們兩人都笑成一團。

　　弗雷迪是一個慈善餐廳的義工，他爲了幫助那些無家可歸的流浪漢，籌畫了一個活動小組，取名爲：「四色糕。」

　　而參與這個小組的人都是「蛋糕人！」恩貝爾老師也竭力鼓勵我們參與這個社團。而我是心血來潮爲了弗雷迪才參加的。我必須擺脫我的個人電腦，否則我會病倒！

　　我的父母把慈善餐廳看得很不入流，但他們更擔心我在電腦面前待的時間太長，才勉強同意我參加這個小組。

　　至於莫妮，她是我所認識的女孩當中最可愛的一個。她的眼睛很亮，圓圓的臉蛋經常露出喜悅的笑容。她並不漂亮，但很俏，打扮得很美。我曾經把這些都寫在詩詞裡，給恩貝爾老師看過。

　　「啊，約瑟！我知道你在寫誰。」她說。

　　「這是祕密，老師。」

　　「我會保密。」

　　她常問我一些問題，我都老實地回答。但當父親問我類似的問題時，我卻總是不太願意把心裡眞

正的想法告訴他。

　　我告訴老師，父親每次都是隨口問問，不很專心的聽我回答，他的心裡頭總是想著其他的事情，他每天有十二個小時待在銀行裡，回家後又坐在我的電腦前面，用我的電腦！

　　「啊！這樣，你們對電腦有著共同的嗜好！」

　　我俏皮地笑了：「對。但是他是為了做股票交易！他設法從股票中獲取最大的利益！打算用賺得的利潤來訂購一輛雷諾25型轎車。」

　　「你母親大概很高興吧？」

　　「我母親當然高興，但她一點兒也不幸福。她是個杞人憂天型的人，例如：擔心房子著火或我父親心肌梗塞。她一聽到救護車的聲音就會恐慌；經常用眼睛盯著我，把我沒看完的書蓋起來，又經常嘮嘮叨叨的，真令人受不了。」

　　「約瑟！」老師喊了一聲。

　　我繼續說：「我對她也一樣，什麼話都不說，因為她會把我的心事全都說出去，並告訴父親，到了晚上，父親就會來套我的話。我上過當！」

「你父親這麼做也是正常的。」

「有一次，當我學會了唱那首戈德曼為慈善餐廳作的歌曲後，回去唱給媽媽聽，並且對她說，這是我們班的戈德曼做的，他在我們班上的地位，就像今天魏爾蘭在詩壇上的地位一樣……」

「你是不是有些誇大了？」

「結果，我父親去找校長，對他說：『除了唱小調以外，在學校裡是否還有別的東西可以學？』」

「約瑟！」老師又出聲了。

「我父親十分厭惡慈善餐廳，老師！他只想到他的股票！他的銀行！在我們家裡，任何開銷都要記在一本本子上，甚至買一條法國麵包也要記。」

等到我說出：「我討厭他」時，恩貝爾老師把她的手放在我的手上。天黑了，學校裡空無一人，她有一對灰綠色的漂亮眼睛，她的名字是瑪麗·多明尼克·恩貝爾。

「這些事會令你厭煩嗎？」我說。

她搖了搖頭，金黃色的小捲髮在她頭上晃動

著。她帶著微笑，輕輕地說：

「因為這一切，所以你成了『憂愁詩人』那樣的男孩？」

「我不知道……不，這是因為……我是在雨天出生的。」

她笑了，我笑了，我們都笑了，
她銀鈴似的笑聲，
猶如嚴冬中的火焰，倏然爆開。
她甜蜜溫柔的笑容，
宛如清晨飄盪在空氣中的麵包香。
讓全世界的人們，
都不再感到饑餓及嚴寒，
她的微笑象徵著世界和平。

這就是晚上我在床上所寫的詩，加上標題：「給瑪麗・多明尼克」。後來我又把「明尼克」刪了，變成：瑪麗・多。

對我來說，這是一個祕密。

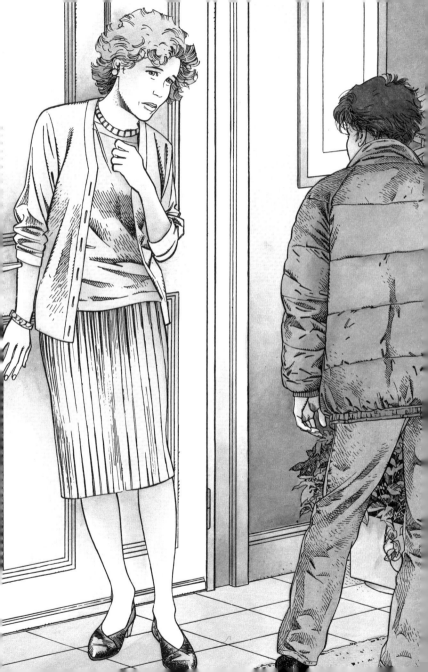

# 慈善餐廳

　　星期天上午十點，我和母親在家裏又發生了一場令人不快的爭執。

　　弗雷迪和莫妮要在慈善餐廳舉行音樂會。「四色糕」小組全體動員起來了，大家等著我一起去佈置會場，我在箱子裡塞滿了舊的花飾。

　　父親按平常的上班時間去銀行了，他現在把星期天和非星期天都混淆在一起了。

　　我親了一下母親，準備出門，她面無表情地站在大門口，臉像大門一樣，繃得緊緊的。母親手裡

緊握鑰匙，嘴唇在顫抖，好像就快哭了。

我溫和地哀求她：

「媽媽……」

一滴淚水從她的臉頰流下來。我拉著她的手安慰她。她以為我要搶鑰匙，連忙把雙手背到後面去，像一個悲劇演員般，喊著：

「我不要讓你到流浪漢那裡去吃飯！」

「媽媽，慈善餐廳不是只有流浪漢才會去。那裡也有一些和大家一樣的人。他們暫時失去了工作，所以才……」

她根本聽不進我的話，只是命令我至少要吃過飯才准走，之後她就以行軍的步伐走向廚房，晃動手上的平底鍋，然後擺好餐具，讓我吃胡蘿蔔燉兔肉。

早上十點吃胡蘿蔔燉兔肉！

母親坐在餐桌前，低著頭，扭著手帕。

「又讓我一個人過星期天…」她低聲抱怨著。

我勉強地吃著兔肉，緊握拳頭往肚子裡吞。

她嘀咕著說：

「我會重新去學打字,重新找工作。你父親愛怎麼說就怎麼說吧!反正我不在乎。」

她把我一天的安排都破壞掉了。我從椅子上離開時一不小心鉤到了桌巾,結果把碟子打碎了。修屋頂的工人雷納托過來幫助我收拾殘局。

他說:「快吃吧!吃完我和你一起去。」

當瑪麗·多穿著黑毛料的長裙出現時,雷納托吹了個讚美的口哨,而瑪麗·多坐到我旁邊時,他又悄悄地對我說:

「有這樣美麗的老師,要是我,也會乖乖地到學校去上課!她叫什麼名字?」

我搖搖頭,不肯告訴他。他堅持要我說,我急得臉都紅了。幸虧餐廳負責人馬克斯示意要大家安靜下來。

他透過擴音器說:

「對不起,讓大家掃興了,但是我必須要面對現實:本餐廳的屋頂有一個差不多四塊磚那麼大的洞,要花四萬法郎才能整修好……這還不包括屋頂

上其他損壞的修護費！如果在非用餐時下雨還好，大家可以在本餐廳的雨中跳舞。但如果在雨中吃飯，那就不太舒服了⋯⋯」

「除非杯子裡有XO！」雷納托一喊，引起哄堂大笑。

馬克斯接著說：「五萬法郎，是今晚的募捐目標。請大家領取贊助卡。」

贊助卡一桌一桌地傳，若要捐款必須到我父親的銀行——西方銀行去繳。

手持吉他的弗雷迪突然出現在馬克斯背後，並將擴音器奪了過去。他喊道：

「我沒有錢，但我有音樂！」

莫妮在用餐的刀叉聲中像小山羊一樣地登上舞台。他們唱起自己創作的歌曲：

手頭拮据，但我們有桃子⋯

瑪麗・多跟著樂曲的節奏，輕輕地擺動著頭和雙腿。她不敢和大家一起唱，我也不敢，我們會感

到難為情，因此相視微笑。雷納托則毫不猶豫地大聲叫嚷。

　　布朗歇先生伸出手來對我招了招手。他是一個穿著筆挺的流浪漢。他穿著老式的西裝，襯衫早已磨損，還有幾個破洞，領帶雖然挺直，却積著污

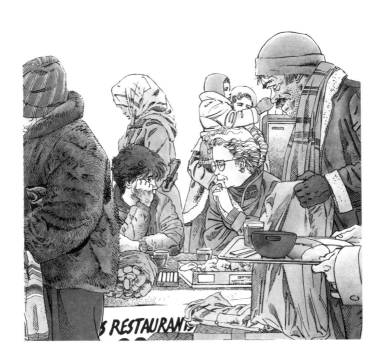

垢。他已經七十歲了，所以大家都稱呼他爲「哲學家」。

當演奏停止時，瑪麗‧多也站了起來，向大家告別，並很快地走出餐廳。然後，布郎歇先生便拖著椅子到我這邊來了。

瑪麗‧多之所以提早走，是因爲她還有些作業要改。我本來想跟她再談談，我很喜歡和她聊天。她走後，我望了一會兒已關上的門。

「你是一個有學問的年輕人。」布朗歇如此對我說：「人們把大部分的時間用在逃避死亡上。你知道嗎？約瑟，你每天會失去兩千個神經細胞。」

「安靜一點！」雷納托叫著。

「最好還是你自己安靜些吧！」布朗歇伸出一根手指教訓著對方。

「我可不是一個流浪漢！」雷納托突然認眞起來了：「我要求的，只是能有份工作！我討厭要飯的！」

弗雷迪和莫妮又恢復演奏，打斷了這場爭吵。

骨牌賽後，我與布朗歇先生一起走了。路上行

人稀少，來去匆匆，汽車悶悶地在路上滑行。這是個灰暗的星期天。布朗歇先生走得很慢，我慢慢地走著，以便與他保持平行。他停了下來，頗有感觸地說：

「在這個世界上，我們只是過客，盲目的想去了解周遭事物……你看，我越老，越不了解我周圍發生的事。除非『明智』這兩個字意味著什麼都不知道……。富人在盲目地追求什麼呢？和富人相比，窮人怎麼會那麼安靜呢？……」

他搖搖頭，露出一絲苦笑，同時抓著我的手，讓我伴隨著他那緩慢而不穩的步伐一起走著。我們默默無言地一直走到西方銀行。我說我要去那裡找我的父親。

「啊！你的父親是銀行家！很有趣的職業！他是否可以將一些別人的小額存款，轉到慈善餐廳的帳戶裡呢？」布朗歇說。

他覺得自己開的玩笑很好玩，笑著笑著，便在街頭拐角消失了。

而我，則猶豫是否要走進西方銀行的大門。我

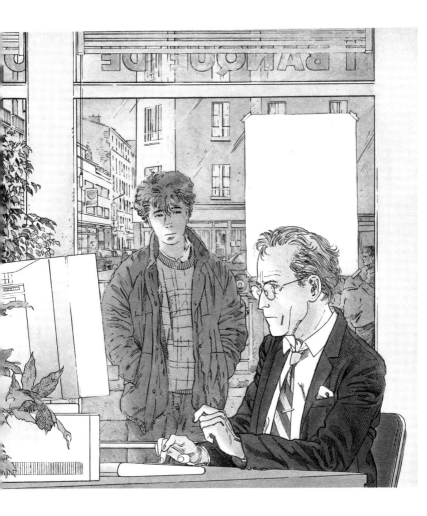

看到了父親的背影，他坐在圍繞著一大堆熱帶盆景裡的電腦前。這些熱帶盆景很漂亮，但却是塑膠做的，不是真實的植物。我望著父親，覺得他不像我的父親。我又想到我母親一個人待在家裡，面對著空蕩蕩的大房子哭泣……

　　我自己也覺得很吃驚，為什麼會有這樣的想法。

　　突然，我有了一個點子。這個點子不知道是透過哪個神經細胞冒出來的，並且，馬上就決定這麼做了。西方銀行的經理為我開了門。我帶著喜悅的心情對他說：

　　「爸爸，你好！」

　　「你看起來好像很高興！」他不悅地說。

　　只要我是從慈善餐廳回來，他很少會給我好臉色看。

　　我路過時碰到一棵塑膠盆景，這盆景像冷血動物一樣令我噁心！

　　父親又回到電腦螢幕前。我把一隻手放在他的肩上，輕輕地說：

　　「你能夠將任何人的存款隨意轉帳，對不對？你管理數以百萬計的款項！我想你是世界上最富有的人！」

　　他被這種不尋常的溫情感動，驚訝地看著我。然後微笑著以驕傲的聲音，對我做一番充份又詳盡的解釋，儼然一副父親向兒子解釋問題的樣子。

　　把法郎從一個帳戶轉到另一帳戶，這再簡單不過了。唯一真正的障礙是必須擁有操作者的電腦密碼，而我現在已經知道經理的號碼是：29580。

　　最後，父親作出結論說：

　　「這就是為什麼，在法國每星期就有一名銀行職員因電腦詐騙未遂而被解僱。因為這要比去銀行搶劫方便得多！只要通過電腦網路與其他銀行的存匯中心連線，甚至在銀行營業時間外進行都可以。只不過在電腦作業完成後，還要在營業時間裡辦妥一份簡單手續，轉帳就算完成了。」

　　這時我心裡在想：如果用我的個人電腦來做，

想必也是可以做到的。

父親常在家裡這樣做，我也看過幾次。

而現在，我要完全保密，只是對父親說：

「但是，這樣做不是會很快被發現嗎？」

「噢！這要看情況了！顧客必須查核自己的帳目，並通報銀行才有可能被發現。」

晚上，在雨天出生的我，腦袋裡却充滿陽光。我對母親的淚水毫無興趣。她不斷地說：

「我要到國民就業中心登記！我是一名優秀的打字員！老婆是打字員！這對一個銀行經理來說當然並不光彩。但是現在我管不了這些！管不了這些了！在這個房子裡我會悶死的！只要這種情況再持續一天，我一定會死掉的。」

我在自己的房間裡像瘋子一樣用手指在電腦上亂敲，為哲學家布朗歇先生而敲；為鉛皮屋工人雷納托而敲；為我的朋友弗雷迪和莫妮而敲；為了帶著金黃色的、甜蜜笑容的瑪麗‧多而敲；為所有受

餓挨凍的人而蓄。

　　等到成功地進入電腦網路後，我在帳戶清單中選好了受害者：索萊爾公司。這名稱雖然富有詩意，其實卻是一家軍火工廠。

　　我感到非常興奮而自豪。

　　自豪的是因為要讓軍火販子付出代價，讓慈善餐廳的人們能夠活下去。這麼做叫做盜竊嗎？不！這是公道。我要在明天下午從學校回來，在我父親的銀行關門前一刻伸張正義。

　　想到這裡，我就開心地上床睡覺。母親還在不平衡地繼續嚷著。我知道每星期二晚上，父親都會與朋友們一起去撞球協會聚聚。當別人以為他在銀行裡時，他卻在撞球房！

　　他曾對媽媽抱怨：

　　「唉！妳這樣對我又吵又鬧，好像我在外頭有了情婦一樣！」

　　我對父親能和他的銀行同事們一起去打撞球，感到很高興。可憐的媽媽！

　　星期一，下午三點十分。

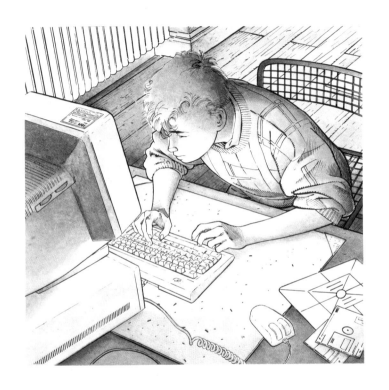

我把索萊爾公司的五萬法郎，轉入慈善餐廳協會的帳戶。我用打字機填寫贊助卡，標明「無名氏捐款」，就寄給了慈善餐廳的馬克斯。明天將是一個美好的日子。

我到郵局辦手續時是在下午三點二十分。回來

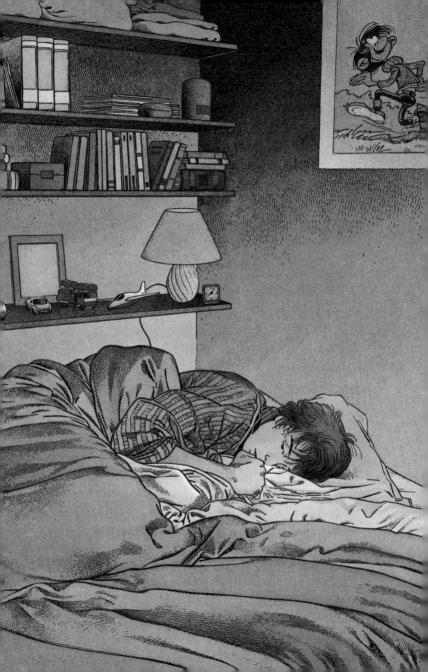

後，我躺在房間裡的地毯上，眼睛半睜半閉，心跳得很厲害，雙手冒著汗。

突然，我站了起來。

父親的編號在我腦海中閃爍：29580。這組數字一定有某種含義，我確信它含有某種意義。29580，29-5-80。1980年5月29日。對了！我生於1980年5月29日，「一個美好的雨天」。父親總是帶著和藹的語氣這麼說，我呆了片刻，他用我的生日當密碼，可見他是很在意我的。

要取消行動嗎？來不及了。銀行已經關門，電腦轉帳也已經無法挽回。

我簡直要崩潰了。

因此，我藉口說太累了，勉強吃了一點東西，在父親回來前就跑去睡覺，我一下子就睡著了。

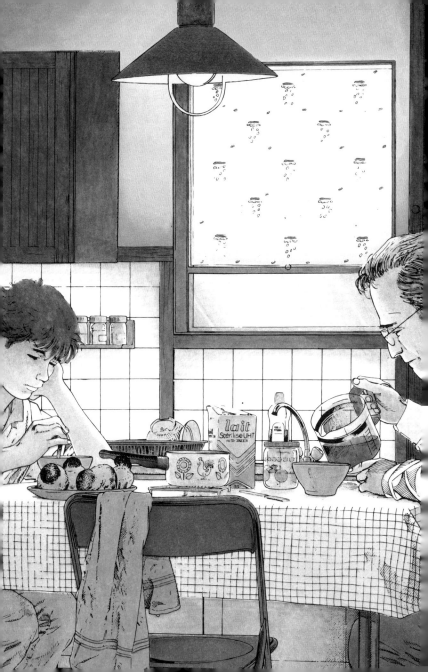

# 3

## 無名氏捐款

　　第二天早晨，發生了一件令人意外的事。父親叫我說：

　　「我買了幾個奶油蛋糕。」

　　「爸爸，你還沒去銀行嗎？」

　　我昨天的行為還沒回到腦海中，一切都還很混亂。這個時候看到父親，完全出乎我意料之外。他打開百葉窗，伸出有點虛偽的手對我說：

　　「喂！起來吧，優等生！睡覺可沒辦法來保持自己的名次喔！」

我說：「媽媽呢？」

「媽媽進城採購日用品了。」

「她是去找工作吧？」

「對。我早就知道瞞不過你！」他苦笑著說。

我和父親面對面吃著早飯。

在喝了第一口熱可可後，我的腦子恢復了正常，想起昨天我偷了五萬法郎，簽了父親的名字！

真是一件天大的蠢事！

我再也吃不下那塊蛋糕！也無法抬頭看父親，更不可能把可可喝完！你們可以想像我的心情嗎？

在學校裡，我一步也離不開弗雷迪和莫妮。因為我需要他們清亮的嗓音，還要莫妮發亮的小眼睛、弗雷迪油腔滑調地耍嘴皮。當數學老師進教室時，我突然大笑起來，因為弗雷迪輕輕對我說：

「他是蝙蝠俠，因為他走路快得像一陣風！」

老師皺著眉頭看我，似乎對我的笑聲充滿困惑。我低下頭來不讓別人看到我往下掉的眼淚，因

為笑得太厲害，笑出了眼淚。我腦袋裡夾著陣雨和太陽兩種複雜的心情。

下午瑪麗‧多來上語法課，太陽又回到我心中了，因為她這時看起來比任何時候都美。

不管發生什麼事，瑪麗‧多都會理解我，幫助我的。這一點我深信不疑。而這個想法也使我全神貫注於正在學習的魏爾蘭新詩上：

屋頂上的蒼穹，

多麼靛藍，多麼平靜！

樹兒在屋頂之上，

搖動著自己的棕櫚葉子。

「這是一首在監獄裡創作的詩，魏爾蘭進監獄的理由是他朝著蘭波開了槍，一顆子彈打進了蘭波的手臂，另一顆則不知飛到哪裡去，因此他在監獄裡關了兩年。」瑪麗‧多說。

我臉色灰白，用假冒的名字挪用五萬法郎這件事會有什麼後果呢？

　　我聯想到自己被關到監獄裡去，用力搖晃著那粗厚、冰涼和堅實的柵欄，却無濟於事。母親像平常一樣大聲哭泣，父親臉色蒼白，眼神黯淡，嘴唇緊閉，一動也不動，像一尊蠟像，當我喊著：「請寬恕我吧！」母親雙膝跪下，手裡握著一條手帕。突然，父親把一隻手臂放在自己面前，轉過身子輕輕地說：「真是可恥！」

　　你究竟做了什麼
　　這樣不停地哭泣，
　　面對你的青春年華
　　你究竟做了什麼？

　　我倒在教室裡的桌子上，慢慢地倒了下來，逐漸忘卻了教室、瑪麗‧多、魏爾蘭和我的父母。這些都不再存在，我也不再存在了。
　　當我醒來時，聞到乙醚的味道。有一隻手放在我的臉頰上，用指尖撫摸著我。有人在我身邊輕輕地說：

「他太累了……什麼事都放在心上……真是個憂愁的孩子。」

由於說話的聲音太輕，以致我無法辨認那是誰的聲音。我的眼睛仍然閉著，沈醉在輕微的撫摸和輕聲說話的語調中，差一點又睡著了。

這時有人敲門，屋內有人走動，不過那隻手還在我的臉頰上，但手指不動了。一個男人的聲音說：

「恩貝爾小姐在嗎？」

這個男人的聲音，我立即辨認出來了，他是馬克斯。這時手突然離開了，我睜開眼睛看了看，聽到護士說：「他醒了。」

馬克斯說：

「五萬法郎的無名氏捐款。」

瑪麗・多說：

「我相信，這會治好我們的小病人。」

剛從長時間的昏迷狀態中醒過來的我，只能裝作什麼也不知道，坐在床上擦擦眼睛。馬克斯說：

「五萬法郎！真是出乎意外！我一定要自己來

告訴你。」

　　瑪麗・多回到我的床頭，我把她抓住，也許以後不會再有這種機會了，我在她懷裡哭了起來，是喜悅的淚水。

　　護士治不好我的病。但馬克斯、瑪麗・多、弗雷迪、莫妮及其他人的喜悅，很快就會使我得到安慰。

　　晚上大家都聚在餐廳慶祝，這下子大家的生活有了起碼的保障。

　　現在甚至連我母親也變得好說話了。就像我打電話告訴她晚上要去慈善餐廳時，她放心地對我說：「我親愛的，你好好玩吧！回來時叫一輛計程車，到家時我付錢。」

　　在聯歡會上，我不知道自己是怎麼回事。弗雷迪和莫妮佔據著舞台，唱著：

　　　我們手頭不再拮据，
　　　因為我們有了桃子！

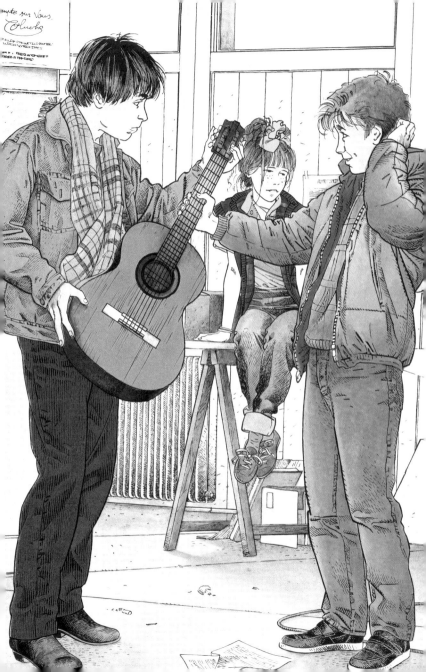

我跳了起來，抓住弗雷迪的吉他。

可憐的弗雷迪嚇了一跳。莫妮打了一個嗝，眼睛瞪得更大了，但她機靈地一笑，繼續唱：

桃子醬，

桃醬給朋友，

桃醬給朋友。

現在出現了新的二重唱：約瑟和莫妮。大家都圍了過來，而馬克斯、雷納托和布朗歇先生等人則唱著合聲。即使是瑪麗‧多也用高音和了起來，雖然有些走調，但她還是按節拍拍著手。

汗水從我的額頭往下直流，我覺得有點刺眼。在閃光燈下，我看到弗雷迪一副困窘的樣子。我暫時將他拋在一旁，努力和瘋丫頭莫妮配合演出，她毫不猶豫地在台上翻筋斗！可愛的莫妮，真敢秀！

唱完歌後，掌聲一如雷鳴，我奔向弗雷迪，把吉他還給他。他很不自在地說：

「很好，約瑟！是誰教你這樣彈的？」

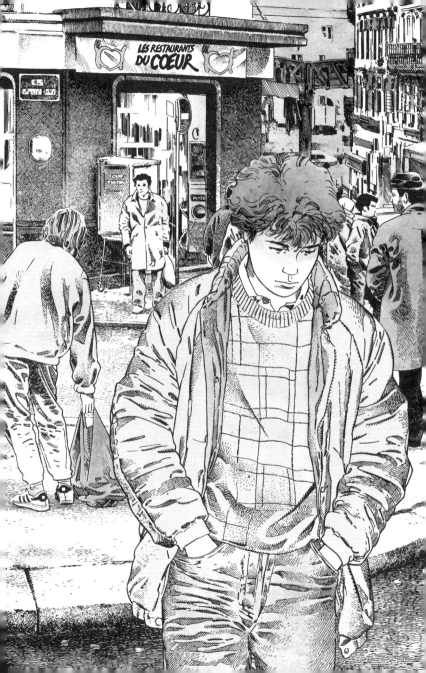

他用不自然的微笑在四周看了一下，說：

「你這傢伙很有天賦！」

我搶了他的鋒頭。我的拉丁語、法語、數學不但很强，甚至連吉他也彈得不賴。

弗雷迪，原諒我吧！憂傷會讓我變得比較聽話。我勾著他的肩膀，把他拉到一邊，說：

「現在彈吉他比以前任何時候都更有意義。」

這是機智遊戲，他笑了，我們也笑了。莫妮也加了進來，我們決定表演三重唱。

那天晚上，我很晚才回家，父親已經睡了，母親在餐廳裡打字。

她對我說：「行了，行了。慢慢就行了！」

當我走到她身邊擁抱她時，她也緊緊抱住我，這一天我過得十分滿意。

以後的幾天裡，我嚐到了成功的滋味，這成功包括了暗地裡的成就和我實際上的成就。

馬克斯給債權人一一簽了支票。他說：

「啊!無債一身輕!」

他的年齡與父親差不多,皺紋很深,熱情奔放,慈善餐廳是他最後的心願,他說:

「世界末日到了!但我在一生中至少要不惜代價地做一件好事。」

無名氏捐款使他重新融入這個世界。他對任何接近他的人老是講這些話:

「這真是令人欣慰,嗯?在人踩在人的屍體上,和金錢統治一切的世界裡,竟然有人做這種善事。他甚至不讓人家知道他是誰!他根本什麼都不在乎!只要他認為這是有益的!像這樣的人,我願意選他當總統,其他候選人就算了吧!」

我忍不住笑了起來,幹嘛!你把我看成共和國的總統啊!

我不敢想像馬克斯知道實情的時刻,是明天?還是後天?可憐的馬克斯!骯髒的索萊爾公司裡,一名僱員將逐行核對銀行帳目,並提出使人為難的問題。這樣一來,他的幻想會破滅,死亡也似乎漸

漸地來臨。

然而，在生活中，我卻感到輕鬆無比，沒有任何遺憾的事，在品味每一刻時，我都把它當作是最後的時刻。

修屋頂的工人帶著小榔頭和一大堆深色的石棉瓦爬到餐廳的屋頂上，他們中間有雷納托——興高采烈的雷納托。我向他們喊著：

「喂！後山裡來的人！」

雷納托答道：

「你好，藝術家！」

他把一塊石棉瓦拿在手中，好像拿吉他一樣，做出彈奏的樣子，用宏亮的聲音唱著一首義大利小夜曲，歌聲響遍市區內的屋頂。

雷納托是一個幸運的人。新的屋頂一天天蓋起來，在春雨的澆淋下，顯得光滑、發亮。而我，可憐的約瑟，敲一下魔棒就可改造這個世界，魔號是29580。

我不再憂傷，但感到失落。我不再是雨天出生的，而是在暴風雨裡出生的。

弗雷迪瞇起眼睛說：「你是個好榜樣！」

文靜的莫妮似乎預料到什麼事。我差點就向他們洩露了我的祕密。

尤其是現在我們已經親密得分不開了，我們的三重唱在馬克斯提供的場所裡逐漸出名，門上掛了一塊告示牌：「工作室。閒人勿進！」我總神氣地推開這道禁止別人進入的門。我們正在籌備一場公開的大型晚會，向無名氏致意。地方報紙將作報導，在第三版上會刊登弗雷迪、莫妮和我的照片。

在學校裡，我已不再是優等生了。我努力學文法，其餘的都不在乎。這是為了瑪麗‧多，蝙蝠俠給了我零分。有時連一個零分也拿不到！

我的幸福似乎非常脆弱，這我知道。有一天晚上，當父親約談我時，我並不驚訝。他說：

「約瑟，我們談談。」

他用銀行經理的態度說著。母親正在給花草澆水。電視機開著。我緊握著拳頭，等待父親開口。

父親說：「你也知道，我們之間有些問題。一起生活了十五年，總會遇到一些難關。」

這真是一場虛驚。

原來，是我的數學考了零分。班上的第一名發生了什麼事？接著他又提到報紙上的照片，對一個父親來說，這並不光彩……迷戀舞曲，這算什麼？這怎麼能稱為音樂呢？

他希望和母親重新把管教的責任扛起來，因為我是他們的獨生子，他們愛我。

我心不在焉地露出一絲微笑。父親辛酸地說：

「約瑟！人家說你真的蠻不在乎！」

母親站在我的背後說：

「啊！我的小約瑟！」

她把我緊緊地摟住，另一隻手拿著灑水壺，我很怕會被灑水壺淋到。

當我回到自己的房裡時，高興得笑了起來。我本來非常願意母親和父親真正的愛我，可惜太晚了，我已經離他們太遠了。晚上我做了一個夢，夢到我和弗雷迪、莫妮作了一次巡迴音樂演唱會。

# 4

# 全部講出來！

雷諾25型汽車到了！這個黑色的小怪物引起鄰居們的羨慕。

父親用手輕輕地摸著光彩奪目的車身，圍著汽車轉。他像傳道人那樣伸出雙手說：「瞧！是雷諾25！」

這是爸爸玩股票的成果，是智慧和占用星期天的結果。

母親化了妝，穿上一條性感的裙子，踩著高跟鞋的腳小心翼翼地走著。

「嗨！大家上車做第一次旅行！繞著林蔭大道兜兜風吧！」爸爸興奮地表示，媽媽也附和似地點頭。

我坐在他們背後，面無表情。

當然也有點高興，感覺不賴。

父母親像兩個孩子，規規矩矩地坐在真皮軟墊長椅上。我仔細端祥他們，兩人都已經有點皺紋和白髮了。母親轉過身來，以不自然的神色說：

「約瑟，你有什麼感覺？滿意嗎？」

父親的注意力全都集中在車子上，隨口說出了一些純技術性的話：「它的加速性能很好，懸吊系統也很不錯；但我感覺到方向盤有些輕飄飄的……」

我也有些輕飄飄的，我的人生方向飄浮不定。

我心裡很難受，媽媽！我是賊。

一切都在晃動，我感覺到世界快塌下來了。

我們的豪華轎車將停在慈善餐廳的門前，在後排的大長椅上，我變得很渺小。馬克斯在門口，一旁是弗雷迪和莫妮。馬克斯的臉紅紅的，接著又變

成白的。他很激動地喊著,轉過頭去把眼睛遮住。
雷納托從屋頂下來,布朗歇先生像木頭人一樣地走
過來。馬克斯知道!他知道了!

　　這下完了。

　　我會嘔吐。

　　車子已經啟動了。

　　我要吐了。

　　兩腿縮在胸前,躺在後排的真皮長椅上。

　　「他要吐了。」

　　我父親踩剎車。

　　我打開了車門就跑。

　　母親喊著我的名字。

　　夜幕降臨了,我口袋裡一分錢也沒有,我偷了
五萬法郎,而自己口袋裡一分錢也沒有,不是很滑
稽嗎?然而,當了賊之後,我還扮演了一個新的角
色:多次逃家的孩子。什麼缺點都有了!

　　父親這時一定會說:「我們什麼地方得罪了老

天爺，讓我們有這麼一個孩子！我自己從未給父母添過那麼多的麻煩。」

　　母親也一定會說：「這個孩子很敏感，我們一定犯了什麼錯誤，他才會如此。」

　　父親說：「不管怎樣！他知道我們很愛他！」

　　母親說：「你那麼肯定嗎？誰肯定付出了愛？誰肯定被愛？」

　　有一點可以確定的，那就是我再也不會回到那幢空蕩蕩的房子和豪華的汽車裡，他們也不會再受我的牽連了。

　　街上空空盪盪的。

　　我的腿有些冰涼。

　　在城裡閒逛其實不太好，以父親那種中規中矩的辦事態度，這會兒說不定已經和警察拿著我的照片，在四處找我了。約瑟，十五歲，中等身材，褐色頭髮，栗色的眼睛，和普通人一樣，沒有特徵。

　　我身穿天藍色的滑雪運動衫和牛仔褲，所以腿會冷，於是我開始跑步取暖。

　　一輛汽車在我旁邊慢慢開過。我穿進第一條小巷子，走到一個黑色的門廊下，靠著兩個鐵皮信箱中間潮溼的牆。

　　從走廊盡頭傳來陣陣搖彩機轉動的回聲。我隨意地把手伸進信箱，拿出一封因潮濕而變軟的信。

我打開信，走到街上，站在路燈下，看著信：

皮埃爾：

不管怎樣，我愛你。

不管你對我做了什麼。

不管我對你做了什麼。

我等著你。

芭芭拉

芭芭拉給皮埃爾的信，使我的思緒混亂，掉下了眼淚。正如我母親所說的，我那顆在雨天出生的心「多水」。媽媽，我們多麼相似。

接著，我突然覺得很不好意思，這些話是對某個皮埃爾說的，而不是對我說的。為什麼這些話不是對我說的？我把信揉一揉，放進滑雪運動衫裡，離開了這個有硝石味和貓尿臭的門廊。

現在幾點鐘了？

我坐在一個教堂的矮牆上。教堂很大，顯得我很渺小。我猜，父親現在一定知道那件事了。馬克

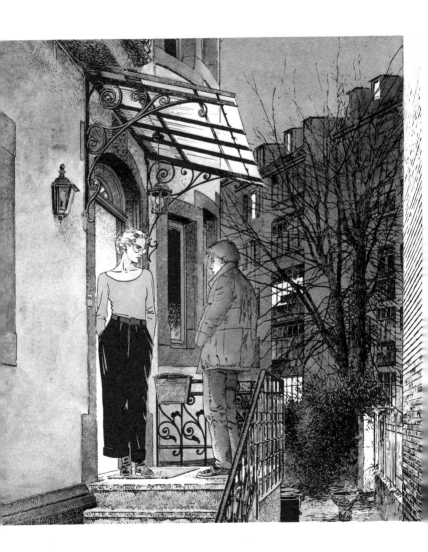

斯會打電話給銀行，銀行又會打電話給我父親。29580，很容易查到。

　　一道車燈的光線在教堂的正面抖動，不時照亮教堂上的石像，我開始用力向前跑，城市在我腳下晃動，我漫無目的地跑著，跑到一幢外觀很醜，但經過修飾的房子，門口上方有玻璃做的擋雨板。

　　瑪麗·多站在擋雨板下，直打哆嗦，……原來我走到老師的家了。

　　「對不起，老師。」

　　「約瑟！大家都很著急！你父親還打電話給我……」

　　「他對妳說了什麼？」

　　「他告訴我你不見了。你出了什麼事？」

　　「那他沒有把事情全告訴你。」

　　她讓我進去，然後我們坐下。我的頭很脹，下定決心把全部的真相逐字逐句告訴她，包括我所做的一切。

　　在她動人的目光注視下，我全說了。

在聽完一切後，她說：「我可憐的約瑟！」

當淚水湧出時，我作了個深呼吸讓眼淚不要再流出來。

瑪麗‧多爲我端來一杯加了蜂蜜的熱牛奶，然後就陷入沉思。

我把手帕拿出來時，那封揉成一團的情書也掉了下來。我馬上把信撿起來遞給她，並且說：

「我撿到的。」

她看了信，說：

「撿到的？」

她嚴肅地凝視我好長一段時間，我臉紅了。

我們吃了核桃仁巧克力，屋子裡只有核桃仁發出的聲響。

她開始壓低聲音說話，灰綠色的眼睛微微發亮，時而灰、時而綠。她彎腰靠近我，說：

「約瑟，這件事情有兩個問題：第一，挪用錢財是很不應該的事情，你知道嗎？五萬法郎！這足以讓你父親丟掉工作。你不是眞正的小偷，但是你終究還是──偷了。你父親要承擔所有的責任。」

我低下了頭。瑪麗·多繼續說：

「還有你跟父母之間的問題。我知道，親子之間有許多的互動關係，但不能只由父母來想辦法解決，你也必須正視這個問題……。」

我聳聳肩膀。

對我來說，問題已經解決了，我再也不會去見我父親，但可能會見母親，所以問題解決了。我以肯定的語氣對瑪麗·多這樣說。

瑪麗·多直率地笑了，但她還是有點發愁。

「約瑟，我要說的是，雖然我已經三十二歲了，和我父母親之間的問題至今仍然沒有解決！你知道我要說什麼嗎？」

這時電話鈴響了，我嚇一跳，向後退了一大步說：

「該不會是我父親吧！」

瑪麗·多用眼神示意要我平靜下來，她鎮靜地拿起電話，是一位夫人的聲音。

「喂！您好，噢！我也不知道，但我可以肯定他沒有出事，請相信我。我很了解約瑟的，請信任

我。」

她把電話掛上，有些倦意地凝視著我。

我們現在是同一國了。

她把一小塊巧克力塞進嘴裡去。

我問道：「她哭了嗎？」

「她當然哭了！你以為她會有什麼表示？」

我低下頭來，開始假設母親和父親在寬闊的家裡枯坐。雷諾25汽車停放在整整齊齊的車庫中，邊上還有整理院子的工具。每天早上，父親都會用鹿皮來擦汽車的車身。

我高聲地說：

「他才不會在乎我，他只會用鹿皮擦車子！」

瑪麗・多生硬地說：「這樣才能用最好的價格賣出去！兒子偷了錢，父母必須償還。你考慮到這些的問題嗎？」

沒有，我沒有考慮到這一點，真的沒有！因為一想起來心情會很沉重。

我站了起來，心裡又震驚又不安，要償還五萬法郎，加上瑪麗・多的嚴肅態度……我失去了瑪

麗・多。站在我面前的，是教師恩貝爾小姐。

「你必須找你父親談談。」恩貝爾老師說。

我沒有回答，眼眶濕了。我迅速地撿起那封情書，重新把它放到我的口袋裡。

瑪麗・多走到我身邊，閉上眼睛，一隻手擱在我的肩上。

「噢！對不起，對不起，約瑟！原諒我！我太嚴肅了，你坐下，我向你提一點建議。」

她既溫柔又嚴肅地說：

「你不想和你父親談，是嗎？那麼，你寫信給他，好嗎？你喜歡寫，你也能寫，我是你的老師，我知道。就給你父親寫信吧！把事情的經過，全部都講出來。你的經歷足以寫成一部小說！在你寫信時可以先暫時住在這裡。」

她講話時有些激動，眼睛失去了灰色和綠色的光彩，變得很黯淡。

我覺得這主意好極了：離開父親之前必須給他寫一封信。但我很害怕，也不知道在怕些什麼。

當瑪麗・多拉起我的手腕時，我嚇了一跳。

她把我的手抬到我眼睛的高度，並且說：

「這雙手將給你父親寫信。」

我一句話也說不出來，像傻瓜般點頭贊成，在我的臉頰上，淌著淚水。

「你就待在這個房子裡寫好了，我和你是一國的，誰也不會知道，包括你的父母親、學校。」

瑪麗・多讓我睡在二樓，我穿上一件印著紅、綠、藍色小氣球裝飾的睡衣，穿起來很合身。

瑪麗・多有孩子嗎？

早上，她對我說：「我有一個像你這麼大的兒子，他不跟我住在一起，我只有假期才能和他見面。」

「對不起！我不是故意的。」

「沒關係，我永遠都不會怪你的。」她說。

我們都笑了。

九點鐘，她帶了她的大書包到學校，去給弗雷

迪和莫妮上課。而我，已經宣佈正式消失了。

真令人感動，不是嗎？

她回來時已經很晚了。下課後她去看我的父母，她會說服他們的。

在我面前有一大堆白紙，還有許許多多不同顏色的筆，等著我去寫。

我先在房子裡繞了一圈，看看老師的房子、她的鞋、她床頭的書：普魯斯特、魏爾蘭，還有她喜歡的唱片：巴哈、馬友友。她愛吃的法國麵包，又輕又脆。

我坐在她的書房裡，我朋友瑪麗・多的書房。晚上，我又要叫她瑪麗・多了。我選了一支綠色的筆。因為綠色代表著希望的顏色，我開始寫了：

我的心在哭泣
就像煙雨濛濛的城市……
是什麼樣的傷感
靜悄悄地啃蝕著我的心？

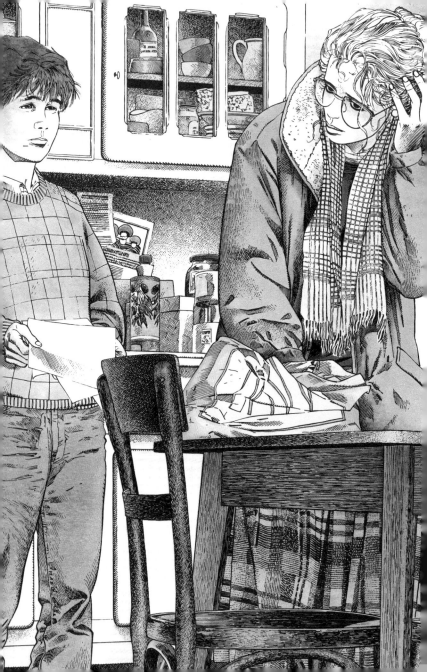

# 5

# 世紀大蠢事

晚上，當瑪麗・多回來時，我已經寫了十一頁。聽到她的鞋跟敲在台階上的聲音時，我揮舞著寫好的十一頁綠色信紙，跑了過去，大聲地喊：

「瑪麗・多！妳回來了！」

我敢叫她瑪麗・多了！

透過走廊的光線，我察覺到她的精神不振。她勉強微笑，向廚房走去，手上拿了許多食品，慢吞吞地說：

「十一頁，很好，約瑟。」

她把所有的東西，包括書包，亂七八糟地放在桌子上，一罐奶油滾到地上。瑪麗・多讓我把罐頭撿起來，她把手放在自己的額頭上，然後放在我的肩上，用顫抖的聲音說：「啊！我可愛的約瑟。」

老師說我父母那裡的情況很糟糕。

我父親的眼睛不斷地盯一樣又一樣的東西，像瓶子、一只煙灰缸等等。這是他的壞習慣。他用一種職業化單調平直的口吻說話，而且不允許反駁。

「如果我的兒子明天早晨不回來，我會控告他未成年挪用錢財。而你會丟掉工作的，老師。」

「你丟掉的會更多的，先生！」

他們兩人怒目相對。

母親站到父親面前：「你不懂得恩貝爾小姐這樣做是為了約瑟好嗎？你們公司裡的電腦程式，沒有一個能讓你懂得這些的。請原諒我們，老師！」

我母親一邊說一邊把瑪麗・多拉到走道上，對她說：「老師，相信我。請好好照顧約瑟。」

後來我和瑪麗‧多一起坐下來吃飯。這時，電話鈴響了，是母親！她輕輕地說：

「我已說服他了，老師。他不會去上訴。現在他拿了兩個印章睡著了。請體諒他，這件事太可怕了，請老師告訴約瑟，他爸爸雖然是一個很自負的人，但是他卻愛自己的兒子。請務必讓約瑟知道這一點。老師，我完全信任妳。現在正是我們的孩子把心中所想的一切都說出來的時候，不然以後就沒有機會了。」

媽媽和我本來想講講電話，但我跟她一樣喘著氣，拿著話筒說不出話來。最後我們一再親吻話筒表示親密。瑪麗‧多看到我噘起嘴巴，將那像小鳥般的聲音傳到電話裡時，一定會覺得很滑稽。

當我掛上電話時，她的眼角在微笑。

第二天早上，第十二頁我實在寫不下去了。我不知道為什麼要寫信、為誰而寫。不能見到弗雷迪和莫妮，使我感到惆悵。我需要吉他、學校、慈善餐廳，需要正常的生活，但是我卻只能在這房子裡閒逛。

最後，我睡著了。醒來時，我眼睛感到刺痛，覺得有點感冒，但還是一直寫著，十三、十四、十五頁……一頁頁地寫了下去。等到瑪麗・多回來時，我已寫到第二十頁了。

第二天，我已經寫到第三十四頁了。

「簡直就是一部短篇小說！好極了！」瑪麗・多喜悅地表示。

但我覺得這種狂喜有點虛假，因為她的臉色並不好看。經過這幾天的相處，我們已經很熟悉了，於是我拉著她的手說：

「妳瞞著我什麼事？」

她說出了令我震驚不已的話：

「你的父親被解僱了。銀行和索萊爾公司達成了協議，事情雖然被壓了下來，但他還是需要賠償，然後辭職，這是可以預料得到的。銀行很嚴格的，無法僱用一個兒子是小偷的經理。」

父親失業了！我把事情弄到不可收拾的地步，父親卻成了代罪羔羊。

我在瑪麗・多的懷裡哭了很久，她撫摸我的頭

髮。我真想跑到爸爸那裡去，對他說：「不管怎樣，我愛你。不管你對我做了什麼。不管我對你做了什麼。」

但是，我相信他會把我趕出家門的。

一想到會被趕走，我哭得更厲害了。瑪麗‧多把我看成是她自己的孩子一樣。我對她說：

「我想認識你的兒子。」

「你會認識的。」

「他叫什麼名字？」

「他叫拉斐爾。拉斐爾在猶太語裡是『上帝治病』的意思。」

「噢！我剛好相反，讓自己的父親病倒了！」

「沒有病，就沒有治癒這回事，這世上沒有比治癒更美好的事了。」

瑪麗‧多說這句話時，她的眼睛閃著淚光。

那天是星期天，為了幫助我完成這本書，瑪麗‧多要我口述，由她來寫。但我已經沒有心思做事了。

瑪麗・多對我說：

「你當老師，我當學生。來吧！我聽你說。」

到了第六十二頁，她寫下「完」字。

最後一章純粹是小說。我的結局是：我母親很高興，我父親也很高興，他到慈善餐廳工作了——為什麼不可以？慈善餐廳的管理員！這是一個沒有雨的春天，在往常並不常見。至於書名，我建議用：「詐騙者」。

瑪麗・多老師說：

「但這不太切題啊！」

她幫我下了一個好的標題：「世紀大蠢事」。接著，她把我的小說夾在手臂下面，邁著輕盈的步伐走了。

我的父母正等著她。

當老師的車聲遠離後。我打開電視，那是一架黑白電視，很滑稽的演著「大海的牙齒」。不久，我在長沙發上睡著了。

我夢到和瑪麗・多一起上了樓，她抱著我，幫我脫了衣服，讓我睡覺，我覺得很害羞。我現在是

他的兒子，名叫「拉斐爾」，拉斐爾的猶太話是
「上帝治病」的意思。

　　我醒來時，媽媽已經站在床邊，看起來瘦了一
圈，她對我說：

　　「我不能在這裡待太久，親愛的約瑟，我九點
要上班，我在一家旅行社找了一份祕書的工作。旅
行能造就年輕人！而我呢，則要開始在我的辦公桌
上旅行了！」

　　她遞給我一包打好字的「世紀大蠢事」，字打
得乾淨俐落，幾乎像是真正的一本書。

　　「媽媽！」

　　「我花了一個晚上的時間在做這件事，使得我
打字的程度進步了，速度也更快了。我只是簡單瀏
覽一下你的書，我的約瑟。你寫了如此好的小說！
這些事情多麼真實、多麼坦率……」

　　「那爸爸呢？他看過了嗎？」

　　「爸爸？你知道他做了什麼嗎？他在一旁口

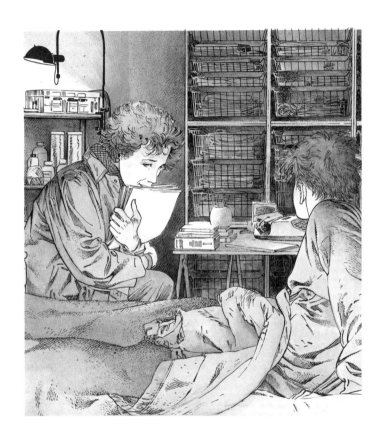

述。如果沒有他的幫忙，我絕不可能按時完成，給你今天早上驚喜。你不要對他說是我說的，他掉了好幾次眼淚。你知道嗎？成年人的生活，有時也是很艱難的……」

　　我再次感到媽媽又要涕淚俱下了。我用濕潤的眼睛看著媽媽，媽媽的眼睛也濕了。我從床上跳起來，下樓去煮咖啡。瑪麗‧多去學校了，我把這兒當自己家。

　　我為媽媽煮了一杯濃濃香醇的咖啡給她提神，她為了我，一個晚上沒有睡。

　　爸爸進來時，我正在烤麵包。他說：

　　「還有咖啡嗎？我在車裡很冷。」

　　媽媽笑了。

　　在爸爸面前，我又一次說不出話來。於是，我把偷來的信遞給他：「不管怎樣，我愛你。不管你對我做了什麼。不管我對你做了什麼。」接著我把燒焦的麵包刮一刮，塗上奶油，慢慢均勻地把奶油塗到四個角上，避免看到父親。

　　他把信看完後折好，放到自己外套的小口袋裡，坐了下來，把唇湊到咖啡杯旁，啜了一口，然後說：「這是我一生中喝過最好喝的咖啡。」

　　這是一個充滿陽光的春天。現在，我們每晚都在陽台上吃飯，爸爸自己做菜，食譜上的菜他全都做過了；但廚師有時也有新的發明，有一天他做了一道火燒薄荷肉片。好吃極了！只不過後來媽媽整夜胃不舒服，而我的肚子也很難受。

　　我們把雷諾25賣了。

　　爸爸說：「反正我沒有時間去遊蕩，而且在這家裡總是有事情要忙。」

　　旅行社的工作把母親弄得筋疲力盡，安排人家去旅行是很累的！但是，她還是很高興，不但為她自己高興，也為父親高興。

　　她常說：「他改變很多！完全變了。好極了！你的『世紀大蠢事』使他變了一個樣子。但絕不能再去做這種事了！這是一次慘痛的教訓！」

　　危機已經過去了。我用我的電腦來償還索萊爾公司一部份的債，這是應該的。我開始寫詩詞，一篇一篇地寫，反正我有的是時間。

　　每當星期二，我會和父親到撞球協會去較量。他常常很生氣地回家，被一個十五歲的孩子打敗，

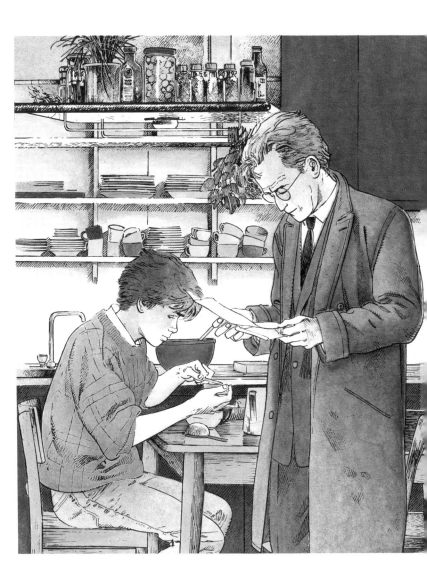

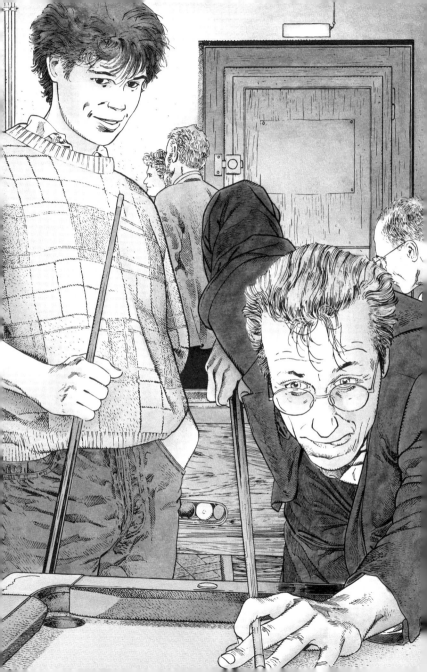

是很不好受的。

那天他對我說：

「你各方面都有天賦，膽大又果斷！」他似乎很自豪。

晚上，弗雷迪、莫妮、馬克斯、瑪麗・多和拉斐爾會一起到慈善餐廳吃飯，我還沒見過拉斐爾，我猜他長得像天使一樣，因為他的名字是「上帝治病」。

聚會是在三重唱的歌聲中結束的。馬克斯邀請我父親到餐廳幫忙結帳，這正好和我小說中故事的結局一模一樣。也許我會成為一個著名的小說家。看來，所有藝術家都是在雨天出生的。

C04

## 從太空來的孩子

### 異時空旅行

蘇珊是科幻小說裡的主角，小說裡的她從事研究機器人的工作。但是，在2010年的一個早晨，小說作家卻會見了這位活生生的書中人物！她正和一個廚師機器人，及一株名叫羅比的植物生活在一起。

究竟發生了什麼事？書中的人物能夠掌握自己的命運嗎？

C05

## 爵士樂之王

### 黑白友誼

本世紀初，在新奧爾良，黑孩子萊昂和白孩子諾埃爾是親密的好朋友，他們都迷上那個擺在樂器行櫥窗裡的小號。要是他們得到這個寶貝，便能一起開始爵士樂手的生涯，並且攀登藝術的頂峯！

這兩個孩子的夢想是否會實現？他們之間的友誼經得起即將面臨的考驗嗎？

C06

## 祕密

### 家中的陌生人

幸虧伊莎有一本日記，可以讓她傾訴十五歲少女的祕密，否則她真會悶死！

一天夜裡，伊莎聽見有聲音從一樓傳來，是誰呢？還有那個叫吉爾的，伊莎看見他在兩棵松樹之間的鋼絲上走著……。

一輛摩托車、一段友誼、一間小木屋、一把抽屜的鑰匙，隱藏著多少祕密呢？

C08 🐎

# 破案的香水

## 父子情深

C07 🐎

# 人質

## 倒楣的格雷克

格雷克不甘願地陪母親去為討厭的史帝文表弟買生日禮物。倒楣的是，母親的金融卡卡在自動提款機裡，他們只好走進銀行，卻經歷了一場可怕的搶案。冰冷的槍口對準格雷克的太陽穴，這可不是電視連續劇裡的鏡頭。可憐的格雷克！身不由己地成了故事裡的主角……

C09 🏃

# 我不是吸血鬼

## 是不是吸血鬼？

小皮的爸爸是計程車司機，在小皮眼中，爸爸是一個非常出色的人。小皮沒有媽媽，他經常坐在計程車裡陪著爸爸做生意。

有一天，一個女乘客下車之後，小皮和爸爸在後車座上發現了一個小孩！他是棄嬰？還是被綁架的小孩？一場懸疑的追逐戰就這樣展開。

1897 年，德古拉伯爵決心撰寫自己的回憶錄以洗刷冤屈。因為有人寫一本書，指控德古拉家族是十五世紀以來代代相傳的吸血鬼。

但是伯爵對大蒜過敏、他的愛人因脖子上被他咬了一下而受傷致死、一個雇員因為他而發了瘋，德古拉伯爵到底是不是吸血鬼？

### C13 🏃

# 烏鴉的詛咒

陰謀？還是詛咒？

馬克與祖父剛搬進法國鄉村的一幢破舊別墅裡，卻遭受到不尋常的侵擾：大羣烏鴉在屋外盤旋，彷彿要把他們從這裡趕走似的。

原來這幢偏僻的房子裡隱藏著極大的祕密！這個祕密和前任屋主的死有關，甚至牽涉到遠在圭亞那的火箭發射計畫。馬克和祖父會有生命危險嗎？

### C14 🐎

# 鑽石行動

一條鑽石項鍊

晚上，強尼在回家途中被一個和他年齡相仿的孩子用手槍威脅！這個叫文生的孩子是富家子，為了逃避被稱為「毒女人」的繼母而離家出走。

可貴的友誼在年輕的富家子和平民區的淘氣鬼之間產生了……文生是不是會受到兇惡的「毒女人」的報復？

### C15 🐎

# 暗殺目擊證人

一張相片

西里爾的作文不是班上最好的，可是說到攝影，他可是頂呱呱。他經常背著照相機，在社區裡面蹓躂，尋找機會拍攝一些不尋常的照片。

十二月二十二日這一天，他拍攝到的那個大鬍子剛犯了案。西里爾萬萬沒有想到，這張照片會讓他牽涉到一個曲折、危險的案件中。

親愛的家長和小朋友：

　　非常感謝您對「口袋文學」的支持，現在，您只要填妥下列問卷寄回，就可以得到一份精美的60本「口袋文學」故事簡介！

文庫出版事業股份有限公司　謹誌

| 家　　　長 | 姓名： | | 性別： | 生日：　年　月　日 |
| --- | --- | --- | --- | --- |
| 兒　　　童 | 姓名： | | 性別： | 生日：　年　月　日 |
| | 姓名： | | 性別 | 生日：　年　月　日 |
| 地　　　址 | | | | |
| 電　　　話 | 宅： | | 公： | |

你知道 📖 代表這是那一類別的書嗎？

□動物　　□生活　　□愛情　　□科幻　　□趣味　　□童話

□友誼　　□神祕恐怖　　□冒險

請推薦二位親朋好友，他們也可以得到一份精美的故事簡介：

姓名：＿＿＿＿＿＿＿　性別：＿＿＿　電話：＿＿＿＿＿

地址：＿＿＿＿＿＿＿＿＿＿＿＿＿＿＿＿＿＿＿＿＿＿＿

姓名：＿＿＿＿＿＿＿　性別：＿＿＿　電話：＿＿＿＿＿

地址：＿＿＿＿＿＿＿＿＿＿＿＿＿＿＿＿＿＿＿＿＿＿＿

| 建　　議 | |
| --- | --- |

爲孩子縫製一個口袋
裝滿文學的喜悅
也裝滿一袋子的「夢想」

發 行 人：許鐘榮
策　　劃：陸以愷
美術顧問：陳來奇
法律顧問：李永然
總 編 輯：許麗雯
審 　 訂：林眞美
美術編輯：周木助・涂世坤

編　　輯：高靜玉・楊錦治・陳湘玲
　　　　　楊文玄・樸慧芳・唐祖貽
　　　　　吳世昌・魯仲連・黃中憲
行銷企劃：吳惠貞・吳京霖
行銷執行：王貞福・楊恭勤・廖欽源
出版發行：文庫出版事業股份有限公司
編輯地址：台北縣新店市民權路130巷14號4樓

印　　製：偉勵彩色印刷股份有限公司
行政院新聞局出版事業登記證局版臺業字第4870號
一九九五年十月十五日初版
服務電話：(02)218 3246
郵撥帳號：1602 7923

定　價：一五〇元

2 3 1 2 0
新店市民權路130巷14號4F

文庫出版事業股份有限公司　收